神策军碑

柳公权

中国最具代表性书法作品

主编 张海

依据教育部《中小学书法教育指导纲要》（临摹范本、欣赏作品推荐）编写

河南美术出版社

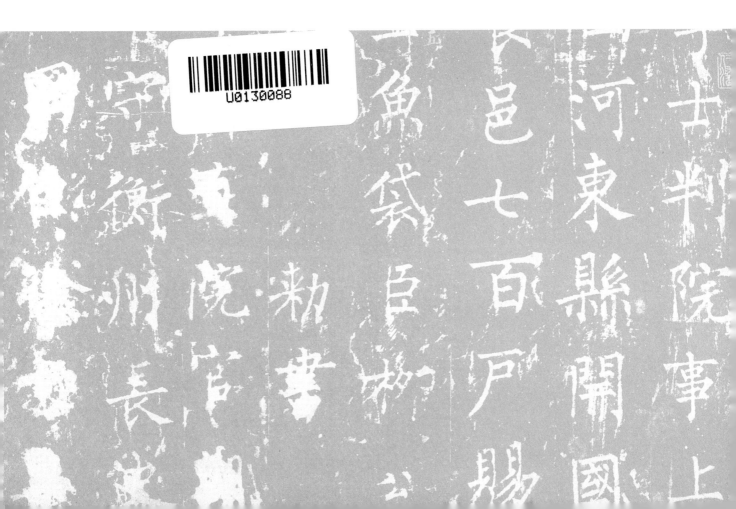

图书在版编目（CIP）数据

中国最具代表性书法作品·柳公权《神策军碑》/张海主编.
—郑州：河南美术出版社，2013.8
ISBN 978-7-5401-2624-7

Ⅰ.①中… Ⅱ.①张… Ⅲ.①楷书—碑帖—中国—唐代
Ⅳ.①J292.24

中国版本图书馆CIP数据核字（2013）第154600号

中国最具代表性书法作品
柳公权《神策军碑》

主　　编	张　海
责任编辑	白立献　梁德水　樊　星
责任校对	敖敬华　李　娟
装帧设计	孙　康　库晓枫
出版发行	河南美术出版社
地　　址	郑州市经五路66号　邮编：450002
电　　话	（0371）65727637
制　　作	郑州新海岸电脑彩色制印有限公司
印　　刷	郑州新海岸电脑彩色制印有限公司
开　　本	889mm×1194mm　1/16
印　　张	3.25
印　　数	0001-4000册
版　　次	2013年8月第1版
印　　次	2014年5月第1次印刷
书　　号	ISBN 978-7-5401-2624-7
定　　价	22.00元

心正笔正　骨力劲健

——柳公权《神策军碑》赏评

　　柳公权（778—865），字诚悬，唐代书法家，与颜真卿、欧阳询、赵孟頫并称为"楷书四大家"。京兆华原（今陕西铜川市耀州区）人，官至太子少师，世称"柳少师"。柳公权书法以楷书著称，他的书法初学王羲之，后来遍观唐代名家书法，吸取了颜真卿、欧阳询楷书风格特征，挺拔峻峭，骨力劲健，被后世誉为"柳骨"，与颜真卿并称"颜筋柳骨"。史料记载，柳公权12岁就能作辞赋。唐宪宗元和三年（808）中进士，初仕为秘书省校书郎。李听镇守夏州，任他为掌书记之官。唐穆宗即位，升任为右拾遗，补翰林学士之职，后又升为右补阙、司封员外郎。柳公权历事穆宗、敬宗、文宗三朝，都在宫中担任侍书之职。文宗时，升任谏议大夫、中书舍人，充任翰林书诏学士。柳公权曾多次谏言文宗皇帝，忠言劝诫，有理有据，很受文宗皇帝赏识。柳公权曾有"心正则笔正"之高论。其书楷法精妙，端庄肃穆，即是他"心正则笔正"书学思想的真实写照。据史料记载，有一次，穆宗和柳公权在一起谈论书法，向柳公权请教："你的字写得笔法端正，刚劲有力，可我却写不了那么好，怎样用笔才能把字写好呢？"柳公权心想：我早就听说皇上整天吃喝玩乐，不理朝政，正好借机劝劝他。于是，柳公权对唐穆宗说："写字，先要握正笔。用笔的要诀在于心，只有心正了，笔才能正啊！这跟国家大事是一个道理，不用心不行啊！"听了柳公权的话，穆宗知道柳公权是借讲笔法在规劝自己，不由得面露愧色。

　　苏轼《评书》云："自颜柳氏没，笔法衰绝。加以唐末丧乱，人物凋落磨灭，五代文彩风流扫地尽矣。独杨公凝式笔迹雄杰，有'二王'、颜、柳之余。此真可谓书之豪杰，不为时世所汩没者。"邵伯温《邵氏见闻录》亦云："凝式自颜、柳入'二王'之妙，楷法精绝。"黄庭坚《山谷题跋》云："东坡道人少日学《兰亭》，故其书姿媚似徐季海，至酒酣放浪，意忘工拙，字特瘦劲，乃似柳诚悬。"钱泳《书学》中云："山谷学柳诚悬，而直开画兰画竹之法。"米芾《书评》云："柳公权如深山道士，修养已成，神气清健，无一点尘俗。"董其昌《画禅室随笔》云："柳诚悬书，极力变右军法，盖不欲与《禊帖》面目相似，所谓神奇化为臭腐，故离之耳。凡人学书，以姿态取媚，

鲜能解此。余于虞、褚、颜、欧，皆曾仿佛十一。自学柳诚悬，方悟用笔古淡处。自今以往，不得舍柳法而趋右军也。"

《神策军碑》是柳公权楷书的代表作之一。岑宗旦《书评》云，柳书"如辕门列兵，森然环卫"。拓本已装裱成上下二册，只存上册54页，下册早已失传。上册仅至"来朝上京嘉其诚"之"诚"字止，为碑文之前半，以下缺。清乾隆时安岐《墨缘汇观》记载上册尚全，原有56页。至清末陈介祺后人转让此拓时，发现第42页之后丢失两页，仅余54页。民国时，由南方著名藏书家陈澄中收藏。1949年，陈澄中夫妇携部分珍贵藏书定居香港。两年后，传言陈氏将出售藏书，并有日本人意欲收购的消息。时任文化部文物局局长的郑振铎获悉后，决定不惜重金将这批珍贵古籍购回，当即通过香港《大公报》费彝民社长和收藏家徐伯郊会同国家图书馆版本目录学专家赵万里与陈氏洽商，直到1965年成功购回了"郁斋"所藏的善本，其中就有《神策军碑》。作为稀世珍宝，《神策军碑》仍藏于国家图书馆书库中。拓本后有南宋贾似道、元翰林国史院、明晋王朱枫等藏印。清代经孙承泽、安岐等人递藏。有谭敬影印本、艺苑真赏社翻印本，又有文物出版社珂罗版影印本。原碑大约毁于唐末战火，后世也便无从传拓了。北宋末期，赵明诚在《金石录》中曾著录有一种分装两册的《神策军碑》拓本，因此，历来猜测此本曾经由赵明诚、李清照伉俪珍藏。

作为学习楷书的优秀范本，《神策军碑》技法研习特别要注意一些方法。一是理性临帖，重点要求学习者对范本的笔法、线条、行气、章法等基本技能进行训练、掌握，并进行真实、准确、分解等不同的量化、深透的临帖练习，提升书写和思考能力。二是感性临帖，强调对范本技法特征和风格特征的主观感受，在书写实践过程中以记忆为重点进行临帖练习，提升学生判断和评价能力。

《神策军碑》技法特征极为丰富，笔法、线条、结构、章法既传承了颜真卿、欧阳询楷书的一般特征和规律，又有独特的技法特点。

《神策军碑》用笔方圆兼施，以方笔为主，起笔多露锋，收笔多提笔、顿挫，成方笔点状。转折处常用提笔向右下重按，侧锋下压，折笔折出棱角而呈方形状，笔锋犀利，笔力爽健，彰显骨力。中锋立骨，侧锋蓄势，瘦硬通神。运笔力量轻提重按，运笔速度节奏分明、顿挫有力，法度谨严中寓其变化，规矩森严中求其灵通，爽利劲健，骨力峥嵘。

《神策军碑》线条粗细相兼，细线劲健，粗线沉雄，相得益彰；横线左低右高，竖线悬针、垂露兼得；撇线爽利，捺线厚重。线条瘦劲、通神，骨中含润。线条律动，平正稳健，提笔书写意态，节奏疾缓适度。线条结构丰富，不

同点画形状左顾右盼，相得益彰，张弛有度。横线、撇线、捺线、竖钩线，是《神策军碑》中最有特征的线条形状，临习时应特别注意起笔、收笔、转折时运笔的力量和笔锋的运动方向。

在结构上，《神策军碑》多呈方形，中宫紧凑，外空间疏放。正敧相映，凝重稳实，又舒畅飞动。其结构形式有独体字、左中右结构和上中下结构、包围结构等。

《神策军碑》章法，既尊重唐代碑刻楷书的一般章法构筑原则，行列规整，法度森严，又具有明显的个性特征，横列疏朗，竖行字距上下紧凑密敛。上海书画出版社《神策军碑》拓本中隐约能看到有圈点的痕迹。

柳公权书法彪炳宋、元、明、清千余年书坛，历代书家习柳公权书法者众多。五代时杨凝式书法卓然雄立，对唐代颜、柳之书学多有继承并发扬。有宋一代非常推崇颜书、柳书，其学柳书者不可胜数。宋僧习柳书者如释梦英，其书《夫子庙堂记》，可称柳书嫡脉。明杨士奇云："梦英楷法一本柳诚悬，然骨气意度皆弱，不能及也。"释正蒙、释梦贞、释瑛公等皆师法柳公权，得精妙简远之韵。另有在北宋刻书使用欧体笔法者众多。南宋以后，则兼用颜体、柳体。

柳公权传世作品、碑刻数以百计，楷书较有代表性的碑刻有《德宗女宪穆公主碑》《唐公碑》《大中寺碑》《金刚经刻石》《玄秘塔碑》《魏公先庙碑》《高元裕碑》《复东林寺碑》《神策军碑》等。行草书比较有代表性的帖有：《寄药帖》《宫相帖》《兰亭帖》《简启草稿》《洛神赋十三行》跋、《送犁帖·跋》《圣慈帖》《奉荣帖》《十六日帖》等。

（文/十翼）

會信字之辭史道綵其祭秩殿遂浮
其於好鄰使甫何餽闇泰俗無衆荻
好使甫何餽闇泰壇帝家文深賴圖
界存逞於俗人農則星陳書將謙鄰闇
有之逞俗人黎則星陳書將謙鄰闇受
大亭讓揖俗能業兼玄通度兒文令神
特興太謙美兼業玄日鷄而文令神
勤撰太謙美兼元日鷄武定紀帝朝
送妣退隱辭沉煙之遇在至夏武定
斯既退原大皇慈朝照昭大聖德
有相纘臺宜作朝照昭大聖德
鵠相纘素帝水靈林美申天有
私签不鵠相素帝早温美申天有

澄慰勞而聞而乾聖旨列
開使小海謝勞天故寵相奉
顗納中依群國蘢得沐承聖
釋納之呈拳遷得事通圍區重
往藥觀慈庭保曰奉臨太昭泉
來市假祖宗三而諸帝然長天
翔以可王乞圖字宇澡治於
上迎之大則儲恭法加朝野
蒲痕庶孝降來慈勤期勒華
喜庭而荼清然字族野集能
其居民而生蕃理橋華

河東郡縣食邑七百戶臣褚遂良奉
勅書

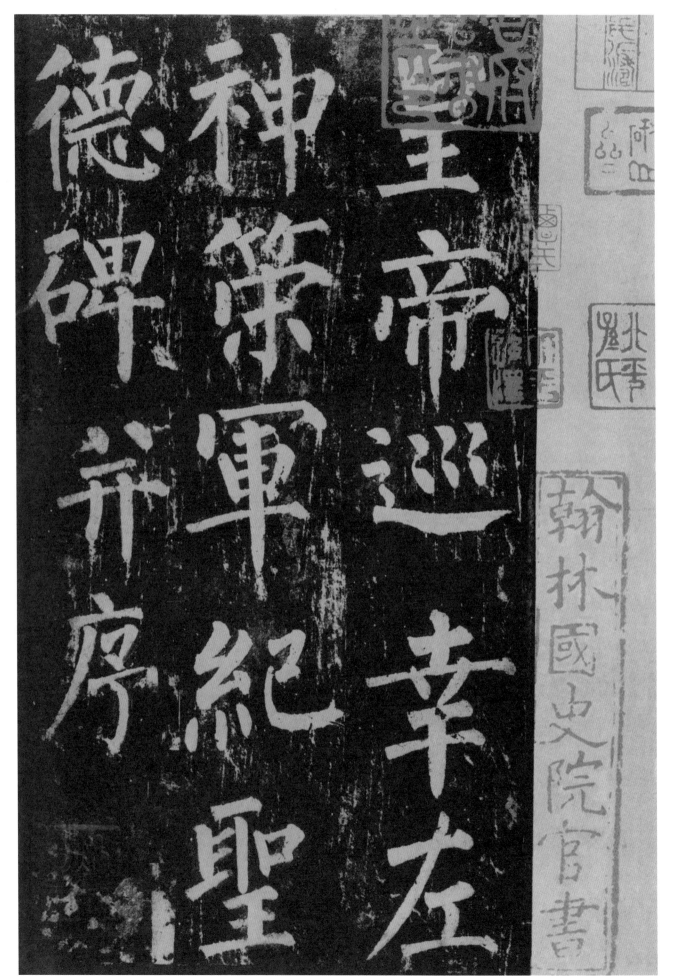

德碑并　　神策軍紀　　皇帝巡幸左

　　　　　　軍　　　　　翰林國史院官書

　　　　　　聖

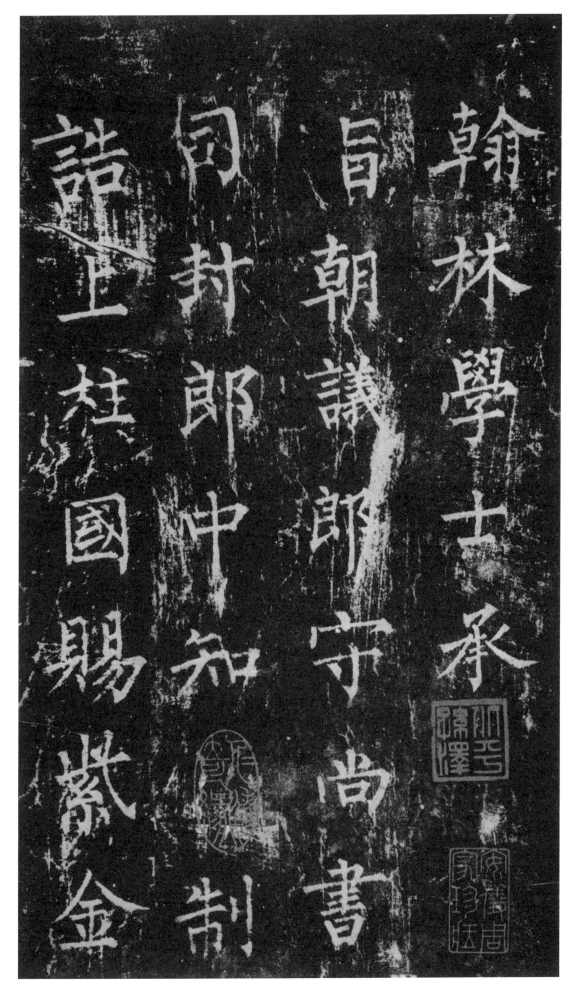

翰林学（學）士承　旨朝议（議）郎守尚书（書）　司封郎中知制　诰（誥）上柱国（國）赐（賜）紫金

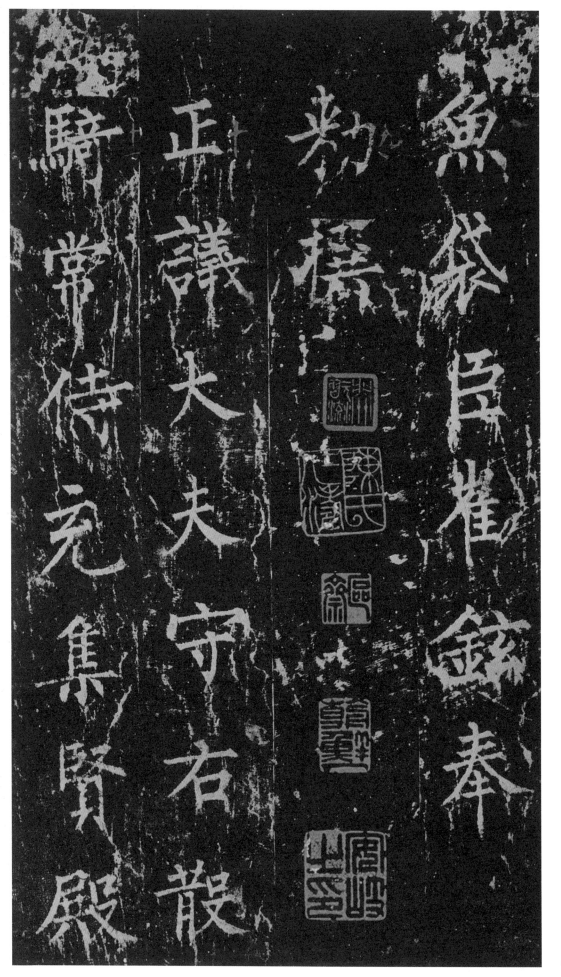

鱼（魚）袋臣崔铉（鉉）奉
敕（勑）撰　正议（議）
大夫守右散
骑（騎）常侍充集贤（賢）
殿

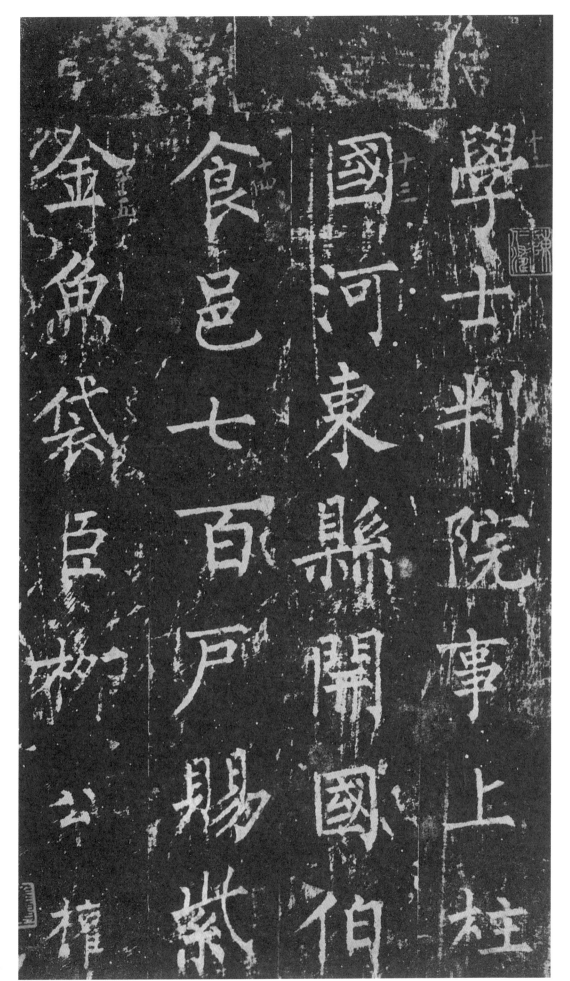

学（學）士判院事上柱 国（國）河东（東）县（縣）开（開）国（國）伯 食邑七百户赐（賜）

紫 金鱼（魚）袋臣柳公权（權）

奉敕（勅）书（書）　集贤（賢）直院官朝议（議）　郎守衡州长（長）史上　柱国（國）臣徐方平奉敕（勅）篆额（額）

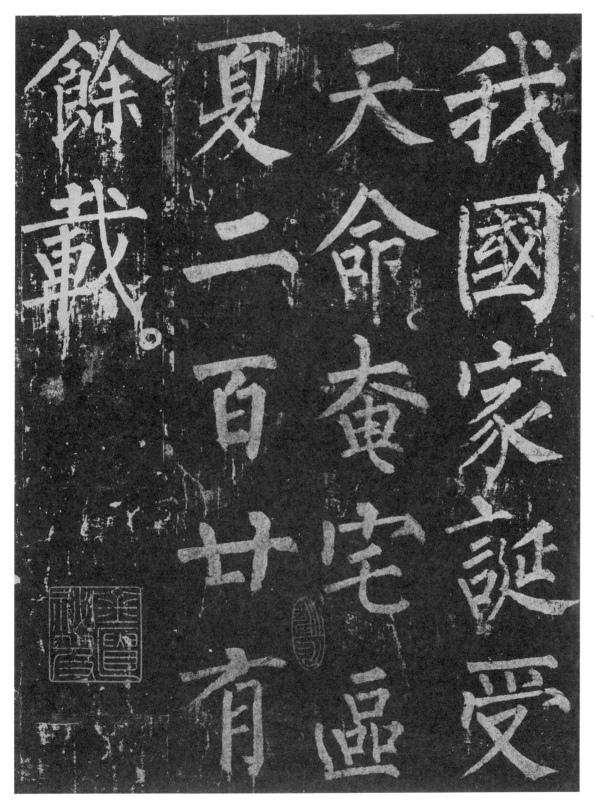

我国（國）家诞（誕）受 天命奄宅区（區） 夏二百廿有 余（餘）载（載）

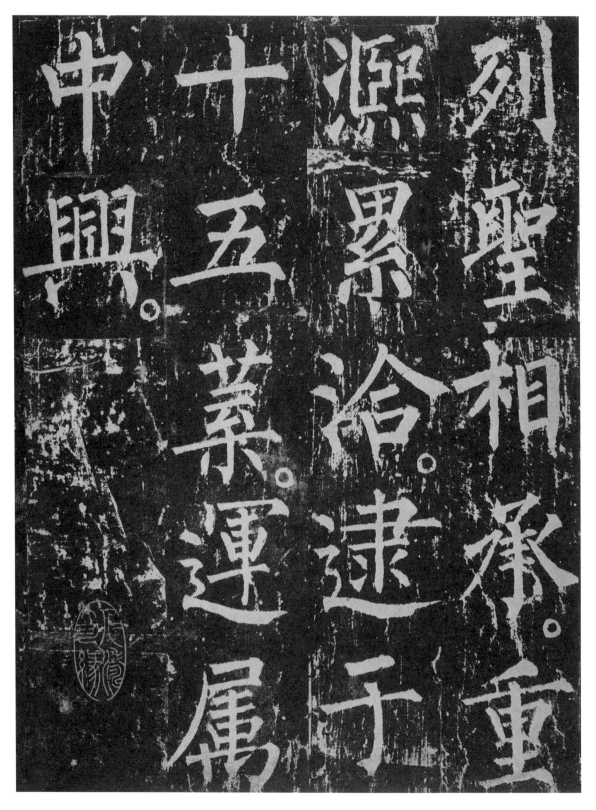

列圣（聖）相承重　熙累洽逮于　十五叶（葉）运（運）属　中兴（興）

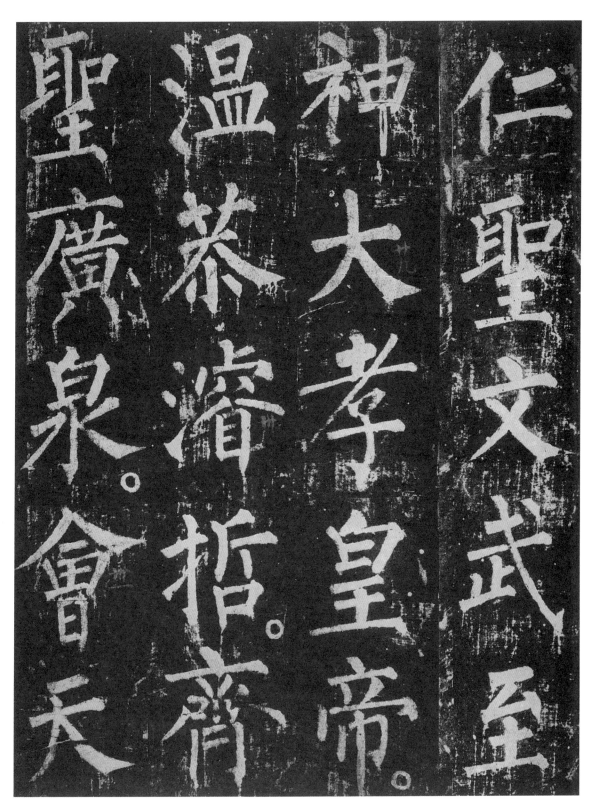

仁圣（聖）文武至　神大孝皇帝　温恭浚（濬）哲齐（齊）　圣（聖）广（廣）泉会（會）天

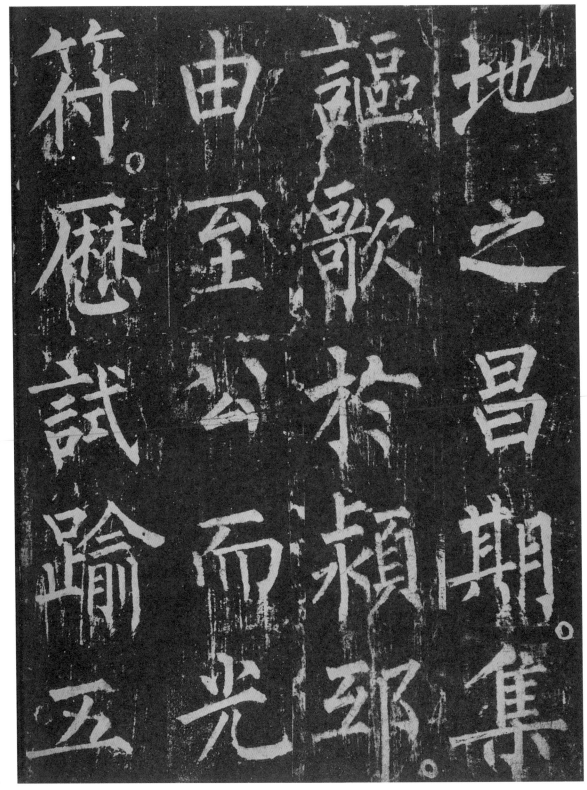

地之昌期集 讴（謳）歌于（於）颍（潁）邸 由至公而光 符历（歷）试（試）逾（踰）五

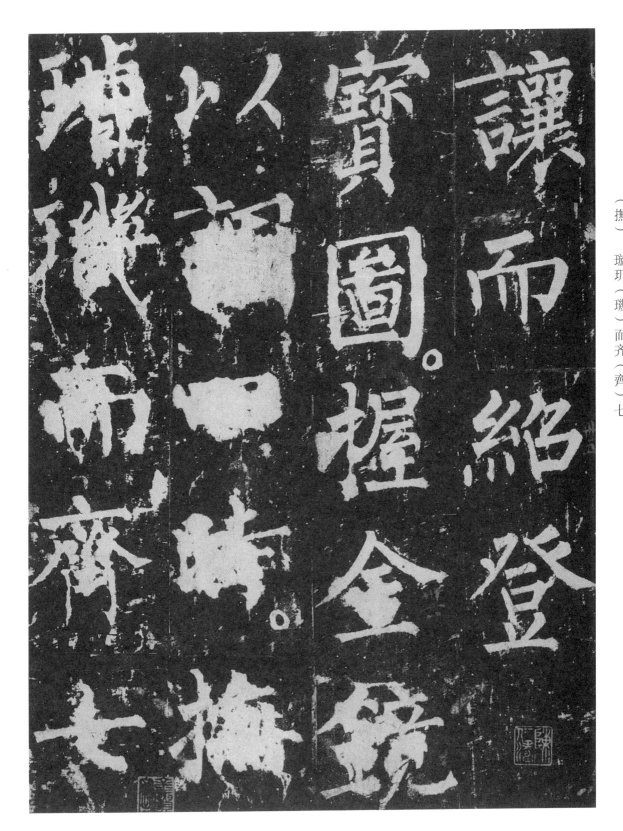

让（讓）而绍（紹）登　宝（寶）图（圖）握金镜（鏡）　以调（調）四时（時）抚

（撫）　璇玑（璣）而齐（齊）七

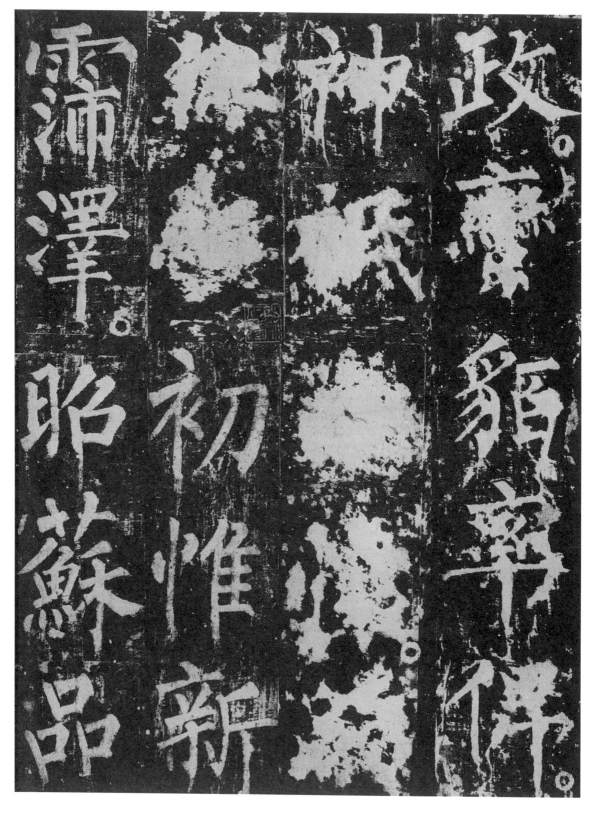

政蛮（蠻）貊率俾　神祇□怀（懷）□
□□初惟新　霈泽（澤）昭苏（蘇）品

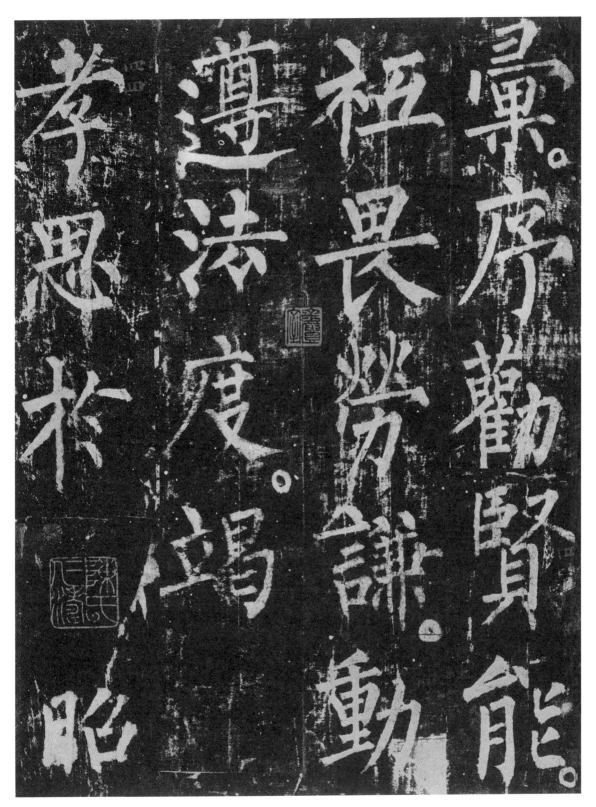

汇（彙）序劝（勸）贤（賢）能　祇畏劳（勞）谦（謙）动（動）　遵法度竭　孝思于（於）昭

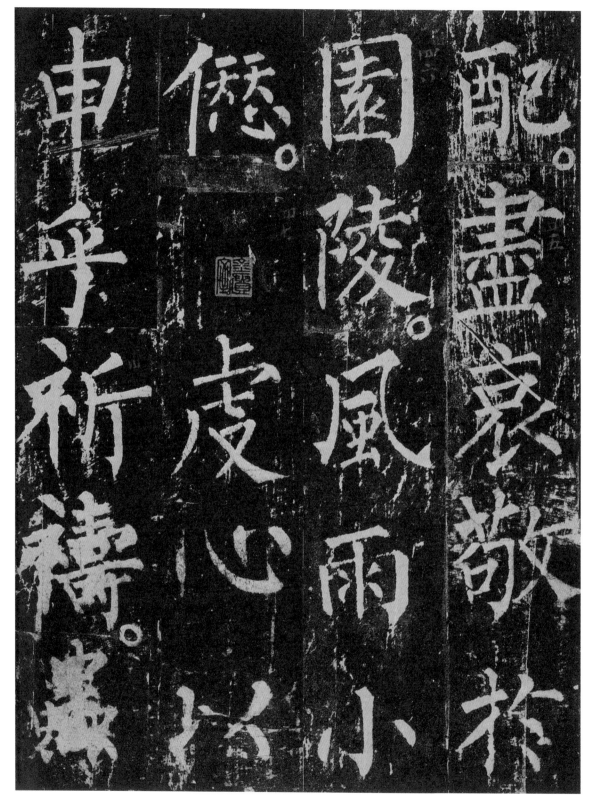

配尽（盡）哀敬于（於）

园（園）陵风（風）雨小

愵（愵）虔心以

申乎祈祷（禱）虫（蟲）

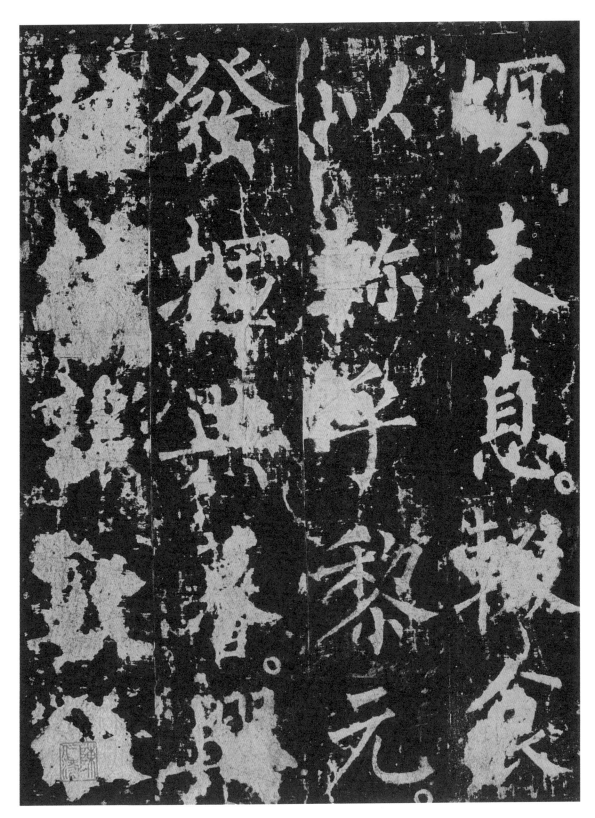

蟓未息辍（輟）食　以□呼黎元　发（發）挥（揮）典□兴（興）　起□□敦□

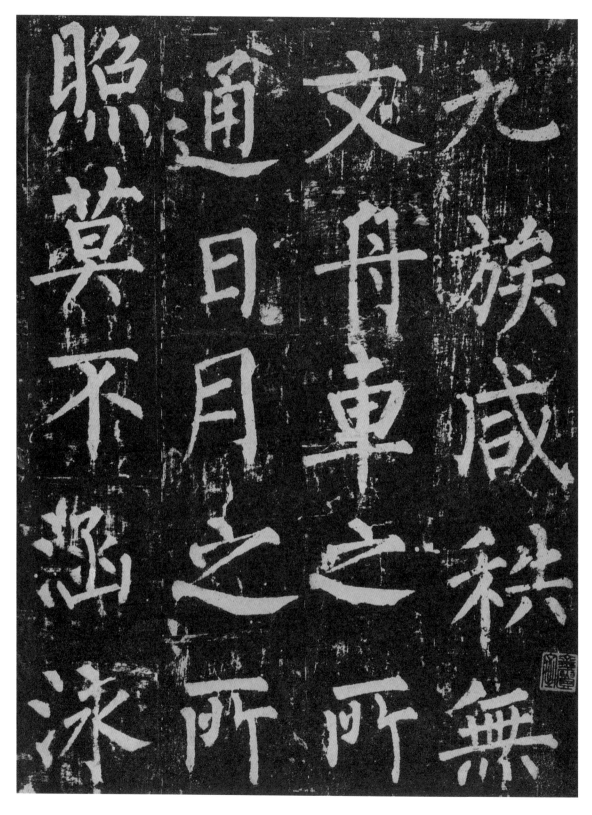

九族咸秩无（無）

文舟车（車）之所

通日月之所

照莫不涵泳

至德被沐　皇风（風）欣欣然　陶陶然不知　其俗之臻于（於）

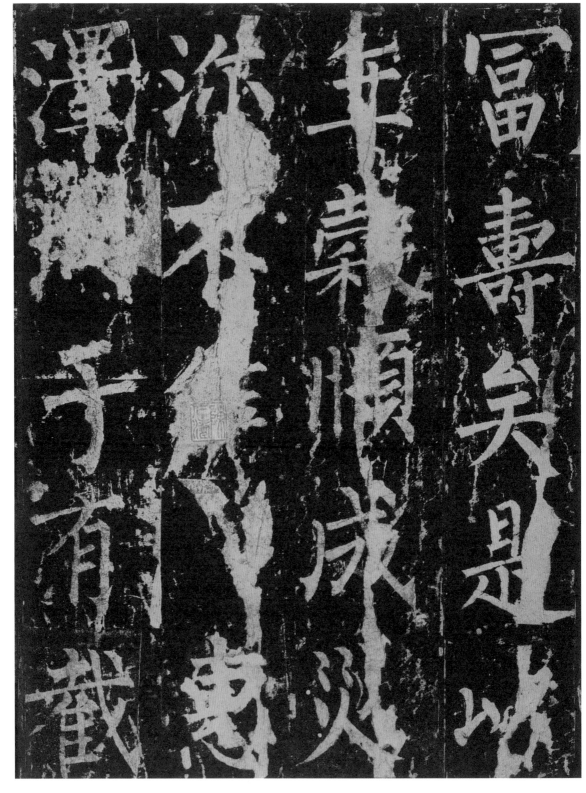

富寿（壽）矣是以　年谷（穀）顺（順）成灾（災）　□不作惠　泽（澤）□于有截

声（聲）教溢于无（無）　垠粤以明年　正月享之　玄元谒（謁）清

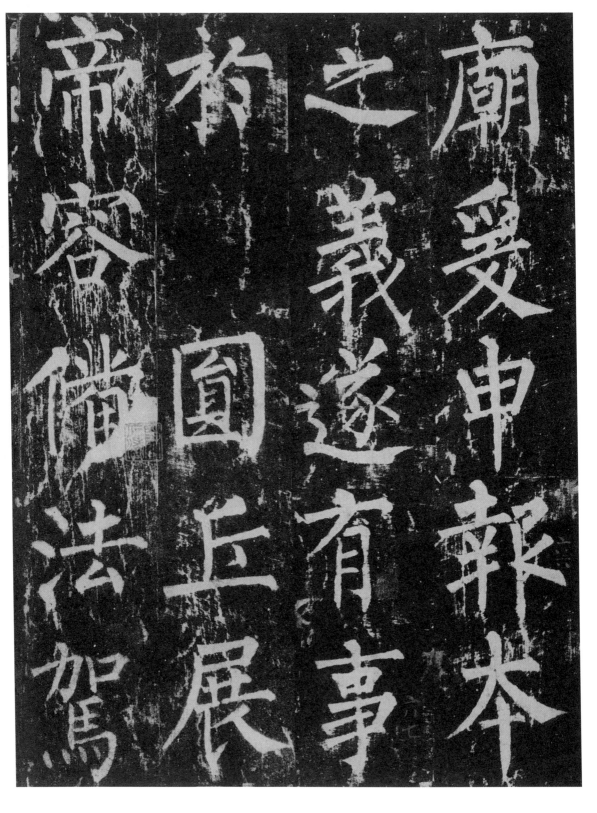

庙（廟）爰申报（報）本

之义（義）遂有事

于（於）圆（圓）丘展

帝容备（備）法驾（駕）

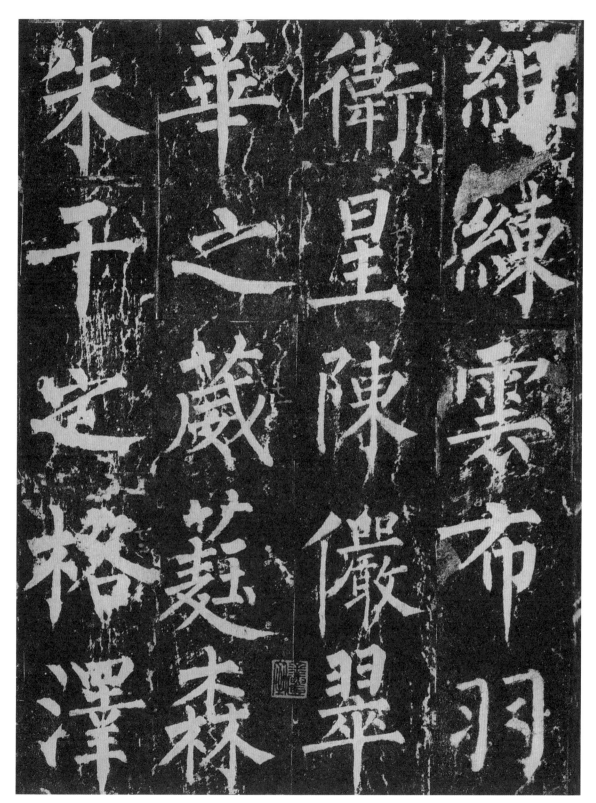

組（組）练（練）云（雲）布羽 卫（衛）星陈（陳）俨（儼）翠 华（華）之葳蕤森 朱干之格泽（澤）

組（組）练（練）云（雲）布羽

卫（衛）星陈（陳）俨（儼）翠

华（華）之葳蕤森

朱干之格泽（澤）

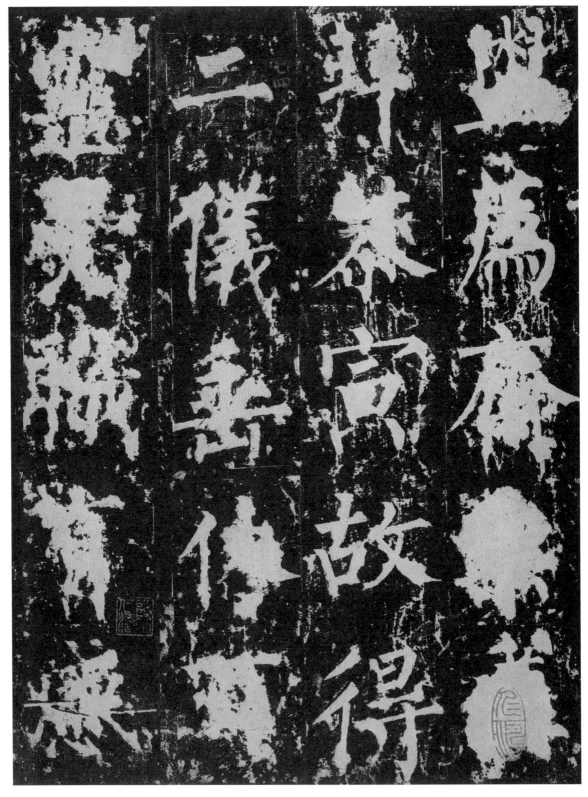

盥荐（薦）斋（齋）□□　拜恭寅故得　二仪（儀）垂□□　□□职（職）□感

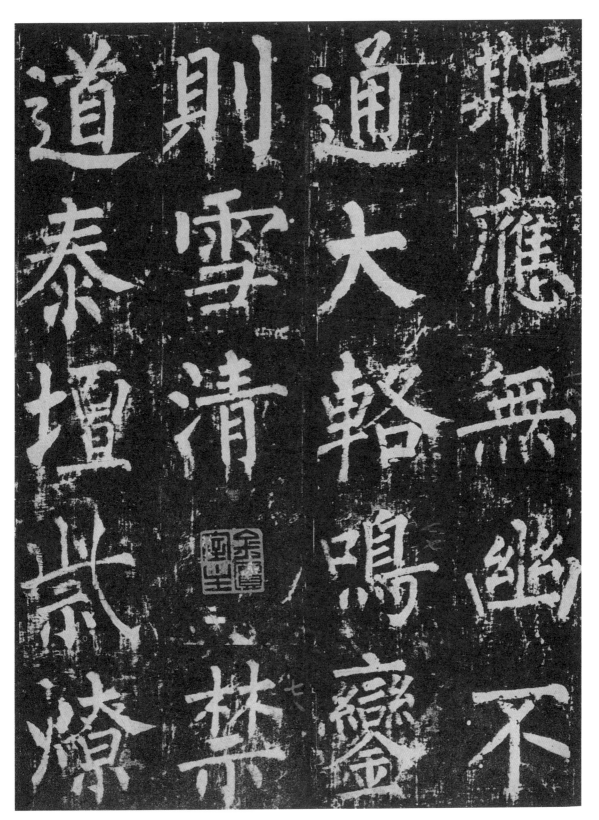

斯应（應）无（無）幽不　通大铬（鉻）鸣（鳴）銮（鑾）　则（則）雪清禁　道泰坛（壇）紫燎

則（則）气（氣）霧（霽）寒郊　非烟（煙）氤氳休　征（徵）杂（雜）沓既而　六龙（龍）回（迴）彎

（彎）万（萬）

則氣霽寒郊

非煙氤氳休

徵雜沓既而

六龍回彎萬

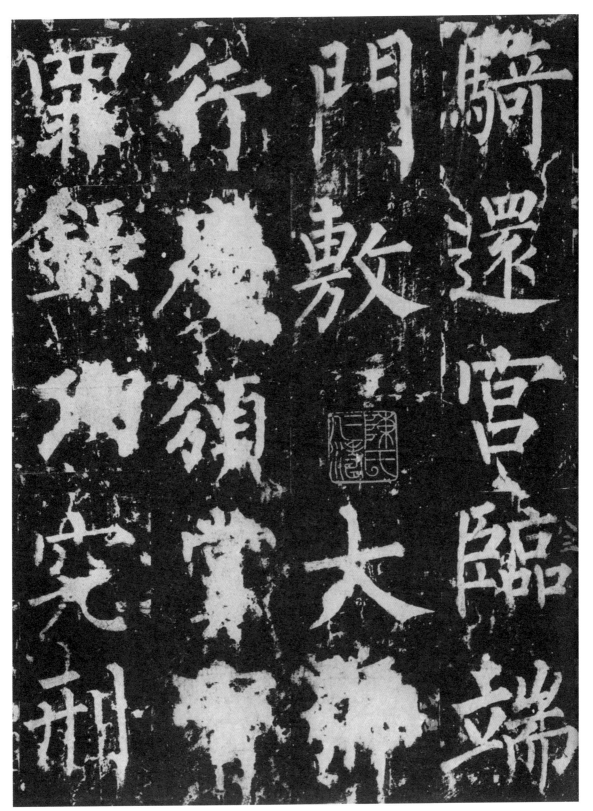

騎（騎）还（還）宫临（臨）端门（門）敷大号（號）

行庆（慶）颂（頌）赏（賞）□罪录（錄）功究刑

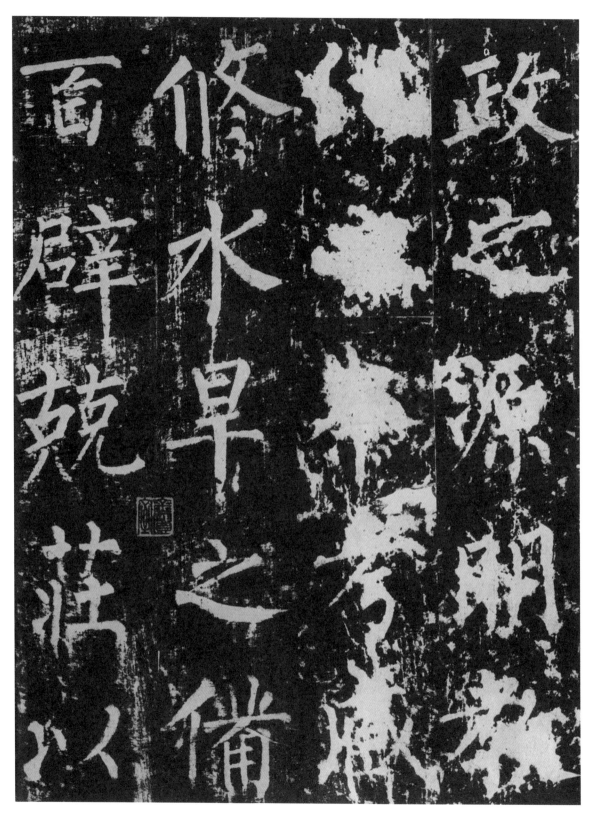

政之源明教　化□□考藏　修水旱之备（備）　百辟兢庄（莊）以

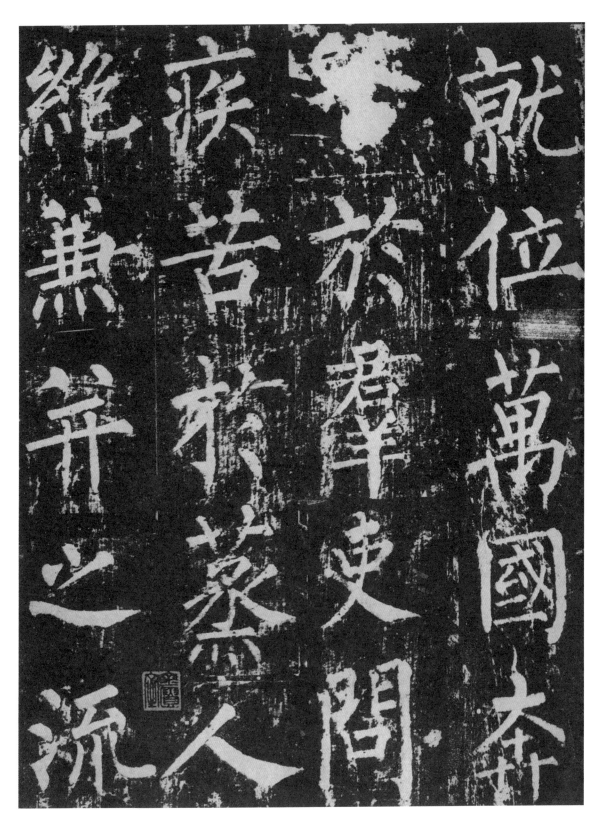

就位万（萬）国（國）奔
□于（於）群（羣）吏问（問）
疾苦于（於）蒸人
绝（絶）兼并之流

走而来庭搢（搢）

绅（紳）带鹓（鵷）之伦（倫）

□□□髻之

俗莫不解辮（辮）

蹶角□德咏（詠）

□□舞康庄（莊）

尽（盡）以为（爲）遭□

尧（堯）年舜日矣

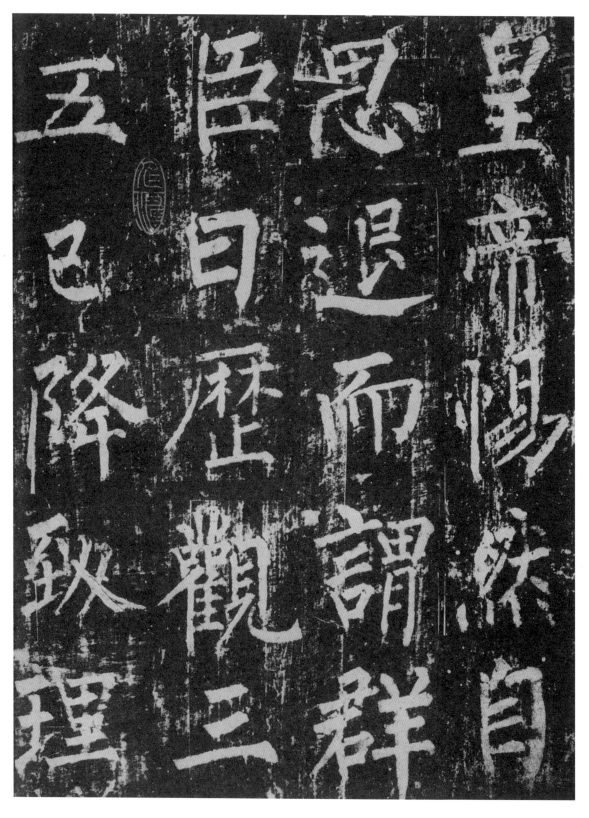

皇帝惕然自　思退而谓（謂）群　臣曰历（歷）观（觀）三　五已降致理

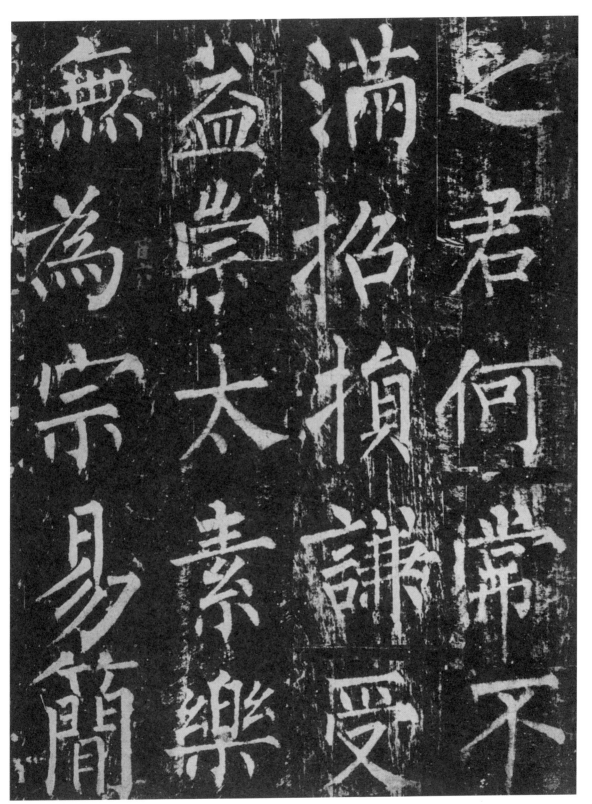

之君何常不
滿（滿）招損
（損）謙（謙）受
益崇太素乐
（樂）无（無）
为（爲）宗易简
（簡）

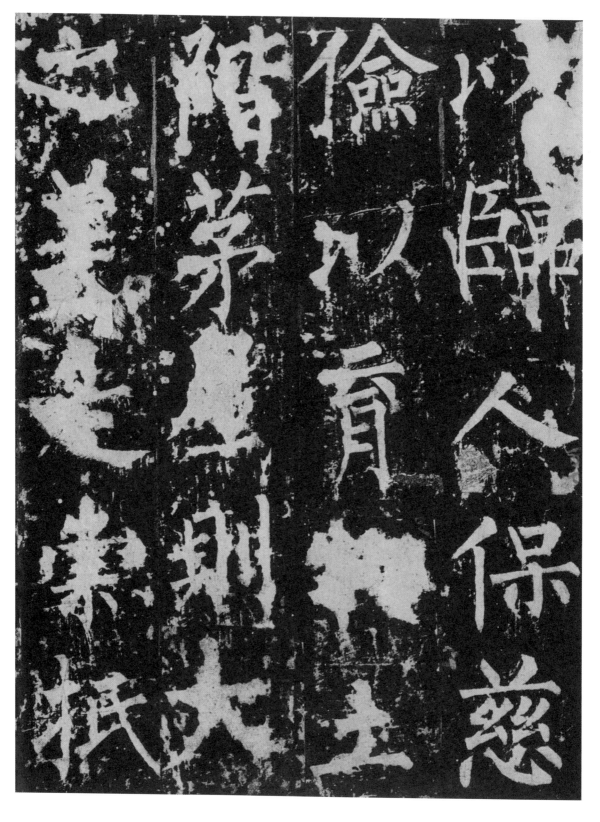

以临（臨）人保慈　俭（儉）以育□土　阶（階）茅屋则（則）大　之美是崇抵

璧捐□不□　□□斯□□　惟□祖宗之　丕构（構）属寰宇

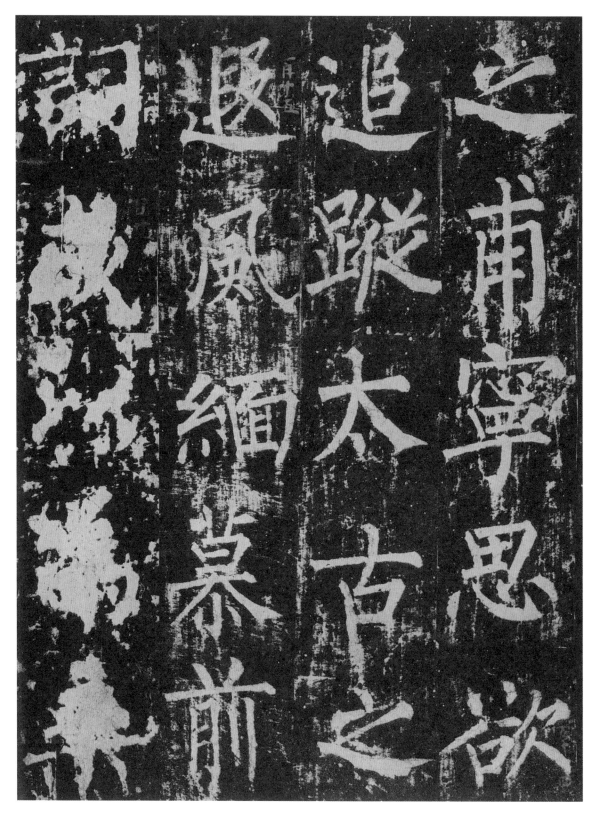

之甫宁（寧）思欲　追踪（蹤）太古之　遏风（風）缅（緬）慕前　词（詞）或以为（為）□

其饥（飢）赢宜事　□□□以□　厚其□愿（願）用　助归（歸）还（還）

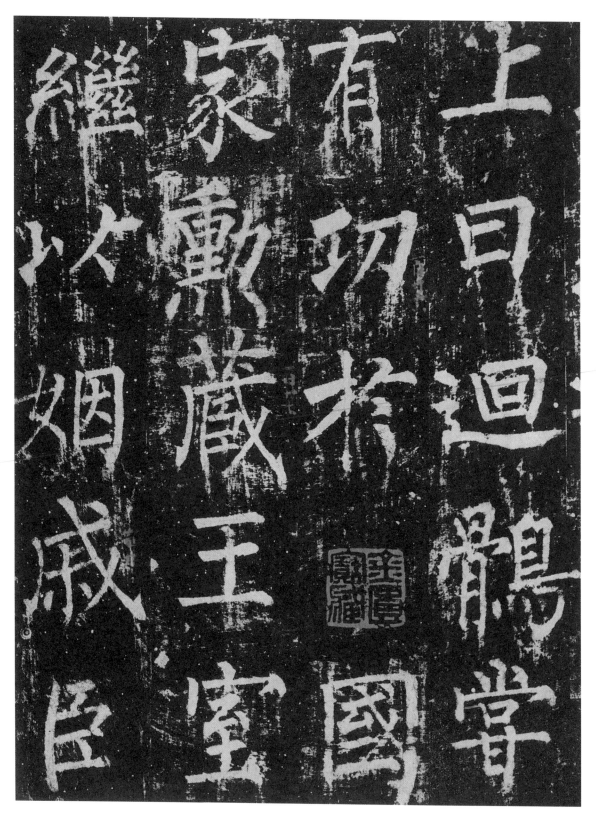

上曰回（迴）鹘（鶻）尝（嘗）
有功于（於）国（國）
家勋（勳）藏王室
继（繼）以姻戚臣

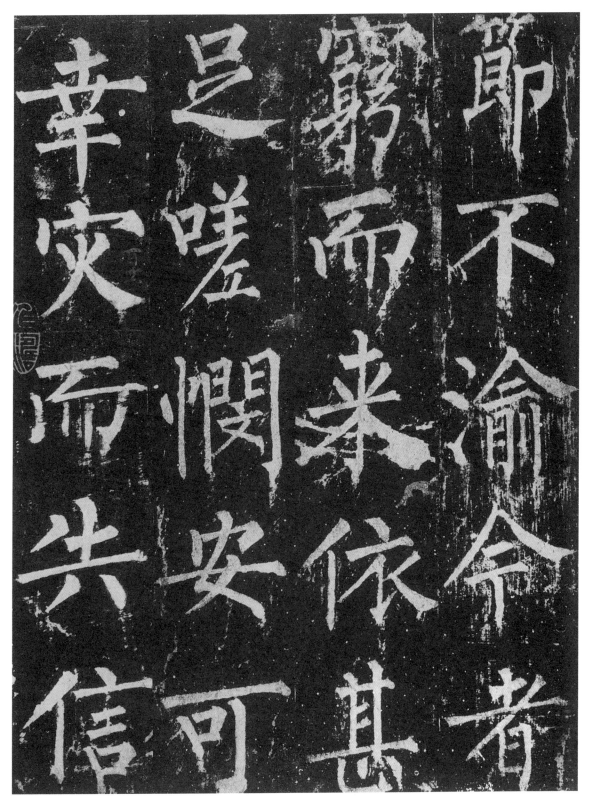

节（節）不渝今者　穷（窮）而来依甚　足嗟悯（憫）安可　幸灾而失信

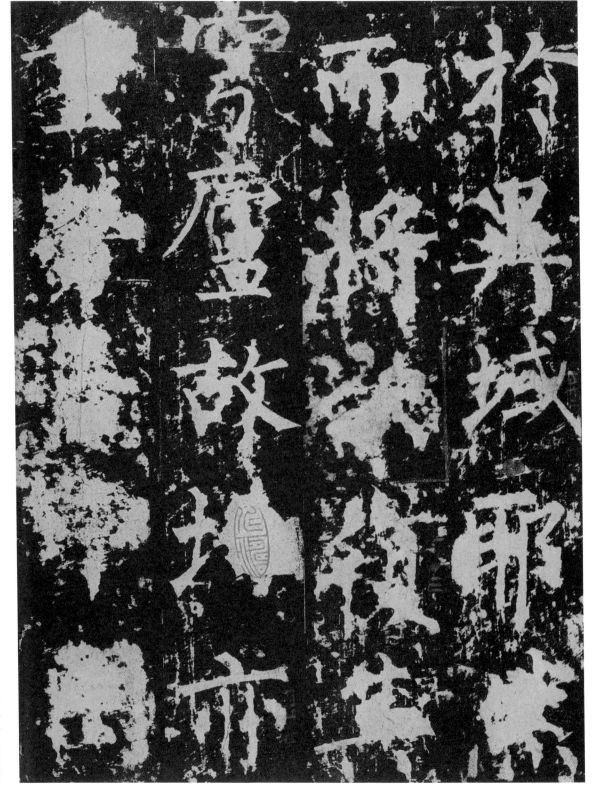

于（於）异（異）域耶然　而将（將）欲复（復）其　穹庐（廬）故□亦　□劳（勞）□□

相興其 ^ノ
密滅忘 在
議乃存 使

繼與存
遺丞乎

之人必在使　其忘亡存乎　興（興）灭（滅）乃与（與）丞　相密议（議）继（繼）遗

43

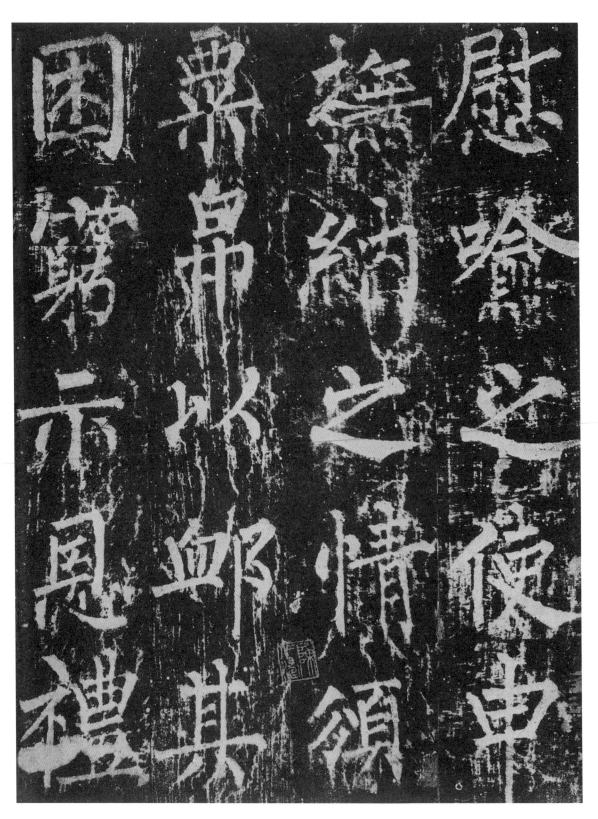

慰喻之使申

抚（撫）纳（納）之情颁（頒）

粟帛以恤（邺）其

困穷（窮）示恩（恩）礼（禮

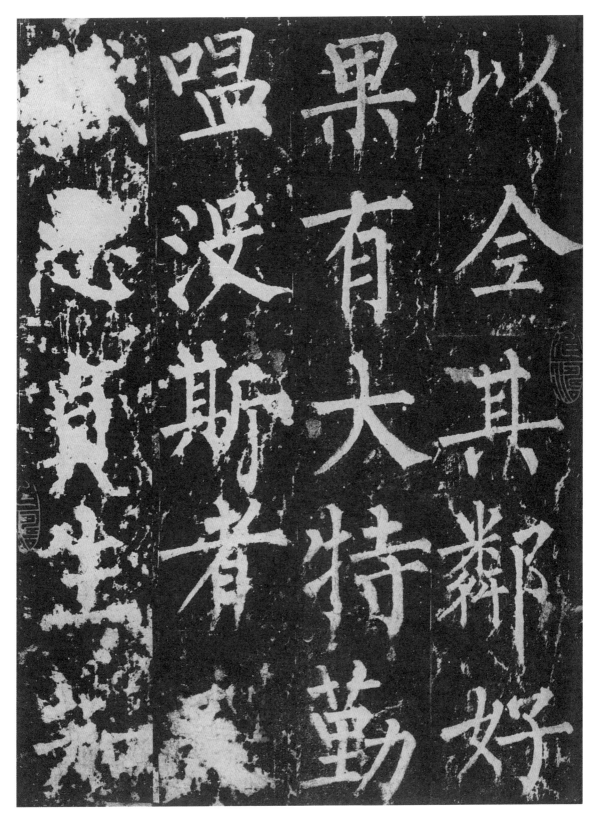

以全其邻（鄰）好　果有大特勤　嗢没斯者□　□□贞（貞）生知

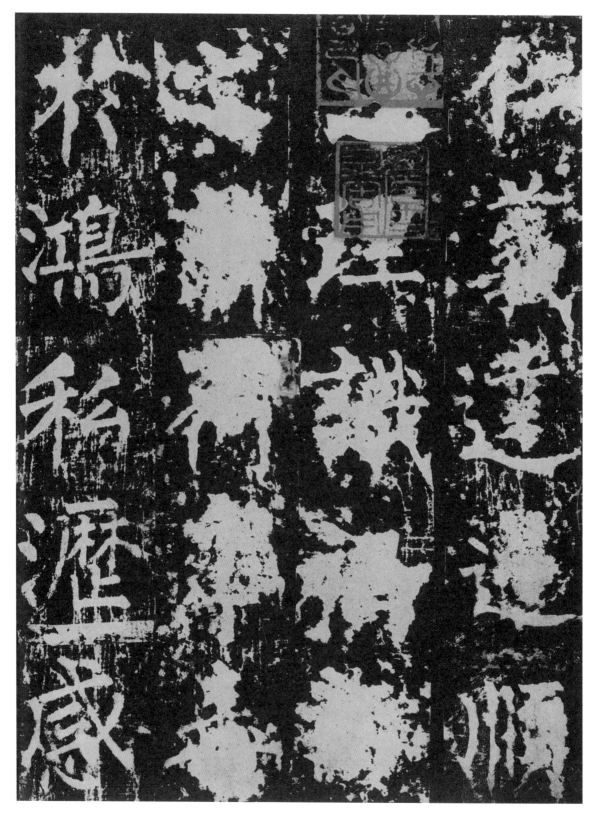

仁义（義）达（達）□顺（順）

之理识（識）□□

之□□□□

于（於）鸿（鴻）私沥（瀝）感

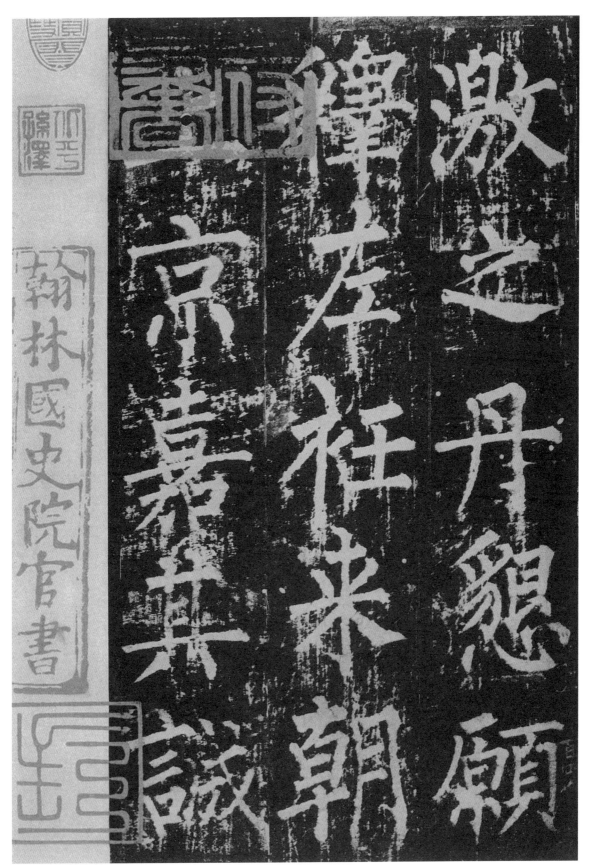

激之丹恳（懇）愿（願）　释（釋）左衽来朝　上京嘉其诚（誠）

柳公权《神策军碑》

皇帝巡幸左神策军纪圣德碑并序。

翰林学士承旨、朝议郎、守尚书司封郎中、知制诰、上柱国、赐紫金鱼袋，臣崔铉奉敕撰。

正议大夫、守右散骑常侍、充集贤殿学士、判院事、上柱国、河东县开国伯、食邑七百户、赐紫金鱼袋，臣柳公权奉敕书。

集贤直院官、朝议郎、守衡州长史、上柱国，臣徐方平奉敕篆额。

我国家诞受天命，奄宅区夏，二百廿有余载；列圣相承，重熙累洽，逮于十五叶。运属中兴，仁圣文武至神大孝皇帝温恭浚哲，齐圣广泉。会天地之昌期，集讴歌于颍邸。由至公而光符历试，逾五让而绍登宝图。握金镜以调四时，抚璇玑而齐七政。蛮貊率俾，神祇□怀。□□□初，惟新霈泽。昭苏品汇，序劝贤能。祇畏劳谦，动遵法度。竭孝思于昭配，尽哀敬于园陵。风雨小愆，虔心以申乎祈祷；虫螟未息，辍食以□呼黎元。发挥典□，兴起□□。敦□九族，咸秩无文。舟车之所通，日月之所照，莫不涵泳至德，被沐皇风。欣欣然，陶陶然，不知其俗之臻于富寿矣。是以年谷顺成，灾□不作。惠泽□于有截，声教溢于无垠。

粤明年正月，享之玄元，谒清庙，爰申报本之义，遂有事于圆丘。展帝容，备法驾，组练云布，羽卫星陈。俨翠华之葳蕤，森朱干之格泽。盥荐斋□，□拜恭寅。故得二仪垂□，□□□职。□感斯应，无幽不通。大辂鸣銮，则雪清禁道；泰坛紫燎，则气霁寒郊。非烟氤氲，休征杂沓。既而六龙回辔，万骑还宫。临端门，敷大号。行庆颁赏，□罪录功。究刑政之源，明教化□□。考藏□于群吏，问疾苦于蒸人。绝兼并之流，修水旱之备。百辟跼庄以就位，万国奔走而来庭。搢绅带鹖之伦，□□□髾之俗，莫不解辫蹶角，□德咏□，□舞康庄，尽以为遭□尧年舜日矣。

皇帝惕然自思，退而谓群臣曰："历观三五已降致理之君，何常不满招损，谦受益，崇太素，乐无为。宗易简以临人，保慈俭以育□。土阶茅屋，则大之美是崇；抵璧捐□，不□□□斯□。□惟□祖宗之丕构，属寰宇之甫宁，思欲追踪太古之遐风，缅慕前……"

……词。或以为□其饥羸，宜事□□；□以□厚其□愿，用助归还。上曰："回鹘尝有功于国家，勋藏王室，继以姻戚，臣节不渝。今者穷而来依，甚足嗟悯，安可幸灾而失信于异域耶？然而将欲复其穹庐，故□亦□劳□□□之人，必在使其忘亡存乎兴灭。"乃与丞相密议，继遣慰喻之使，申抚纳之情。颁粟帛以恤其困穷，示恩礼以全其邻好。果有大特勤嗢没斯者，□□□贞，生知仁义。达□顺之理，识□□。□之□□□□于鸿私，沥感激之丹恳。愿释左衽，来朝上京。嘉其诚……